8.9 X X X		
00-000		

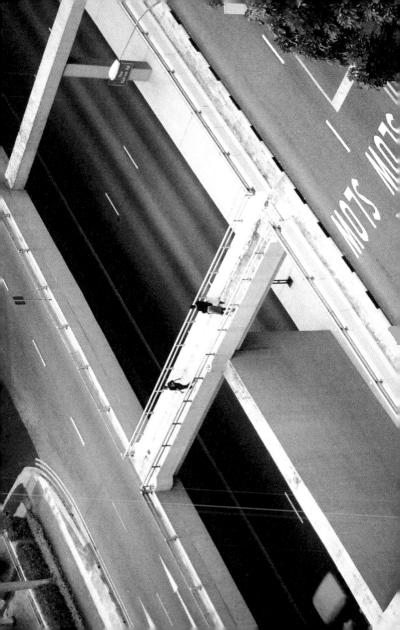

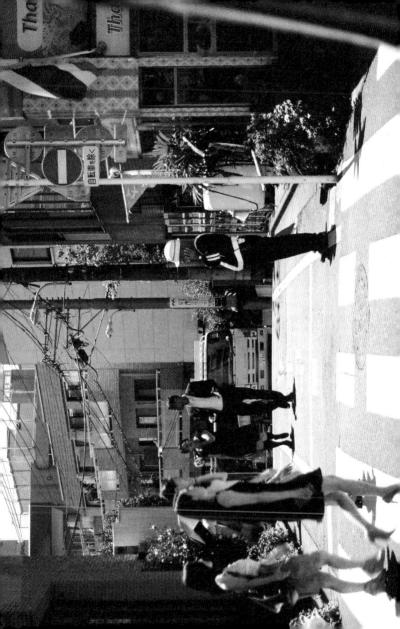

	2 0 0 mm	50 00 00 00 00 00 00 00 00 00 00 00 00 0
00-00		

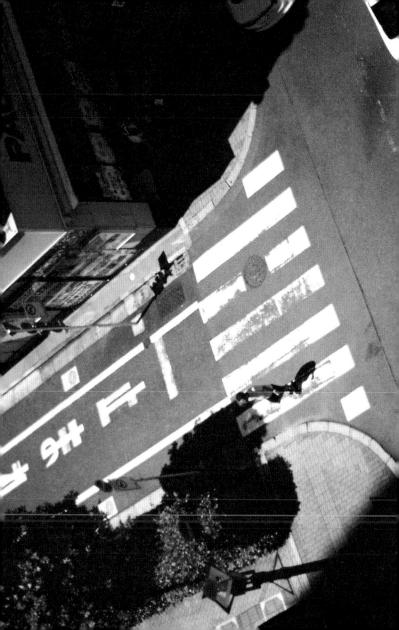

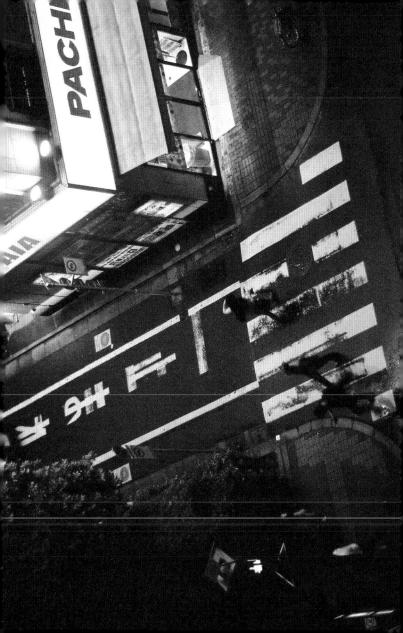

69 69 42

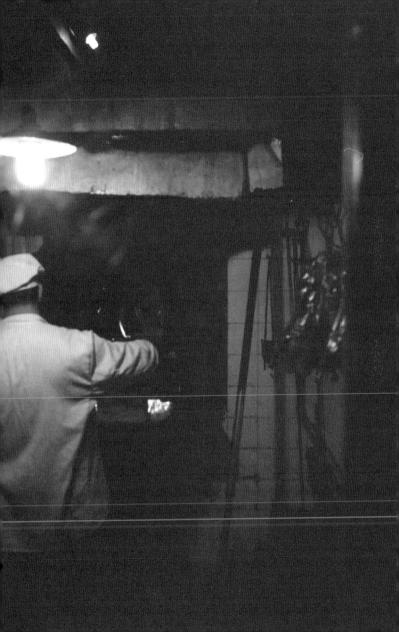

99、2岁 九月 00-000

				5 35 69
				_
00-000				

546 3/3 463			

-

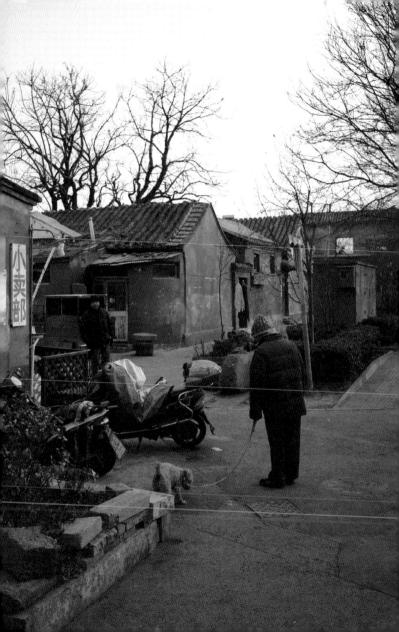

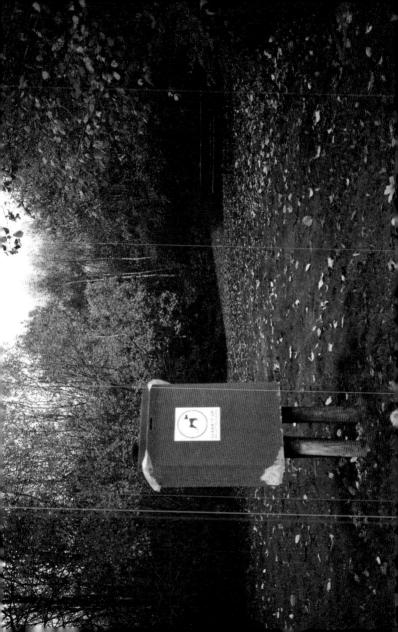

E18-

10PL

rot. 20 21 21 00-000

す。「屋 mer. 21 0-000

					8 4 1 4 K 2 8 8
		 -			_
00-000				Γ	
	}				

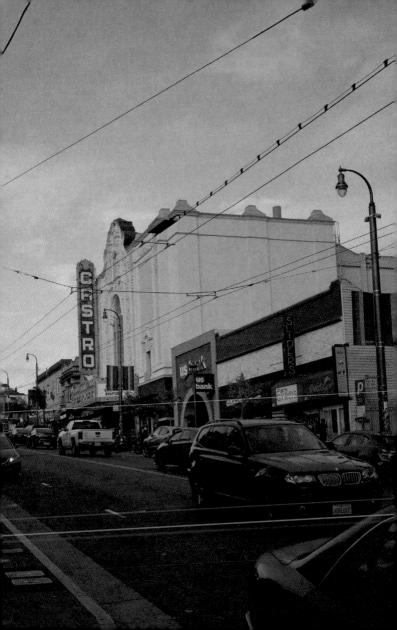

								\$ 20 S	
								ar Q)	
						 		_	
-									
		1)	1					
	1								
							Γ		
	1	,	•	•					

59年至 0-000

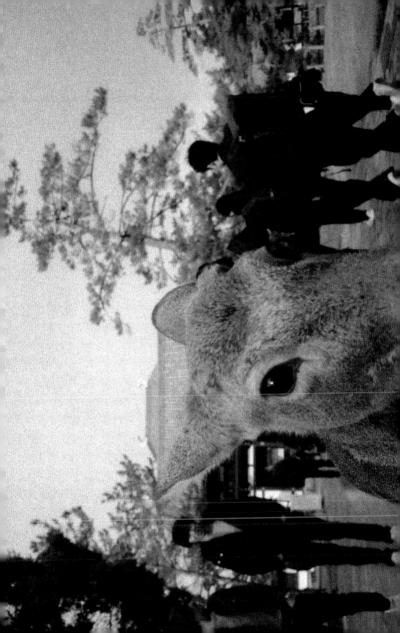

10000000000000000000000000000000000000			
00-000			

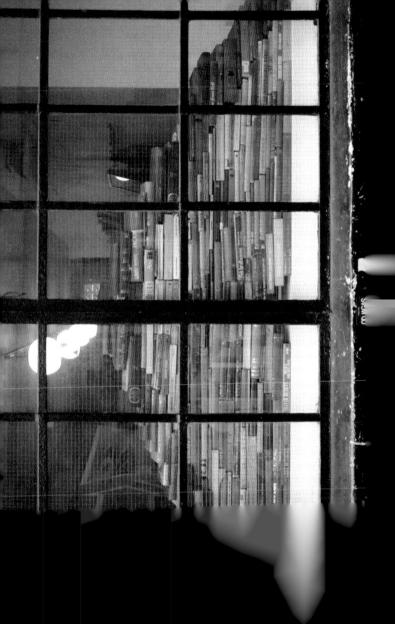

	0-00		

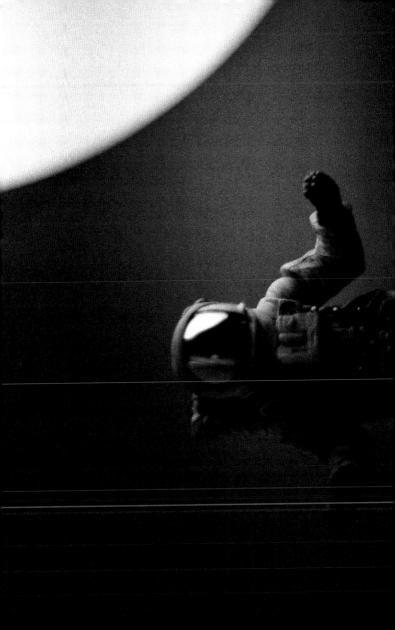

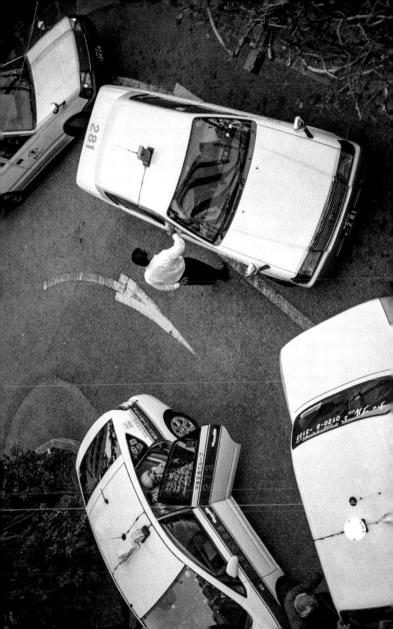

				<u>.</u>	or laps
00-000					

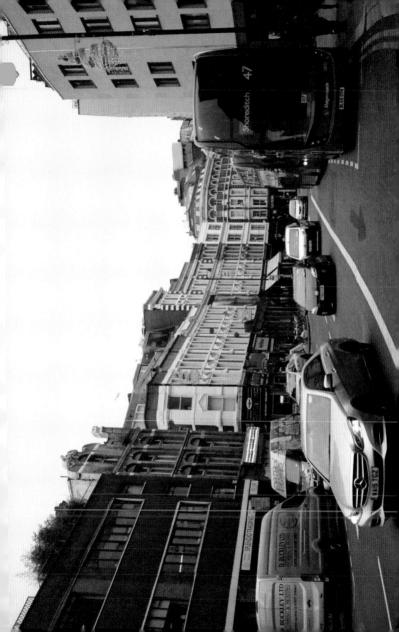

亚男孩子百分 0-000

				F 68 527 60
00-000				

好中的主要百分					
00-000					

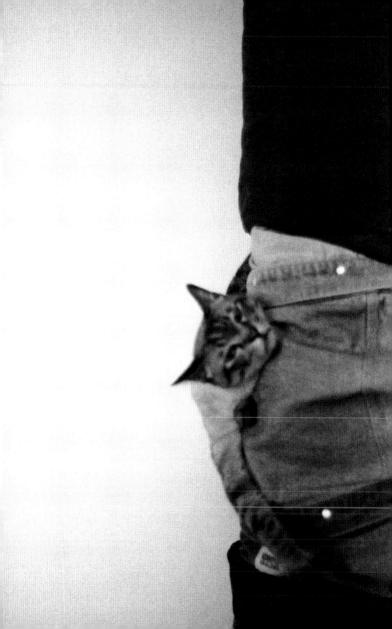

89 Kx 29 0-000

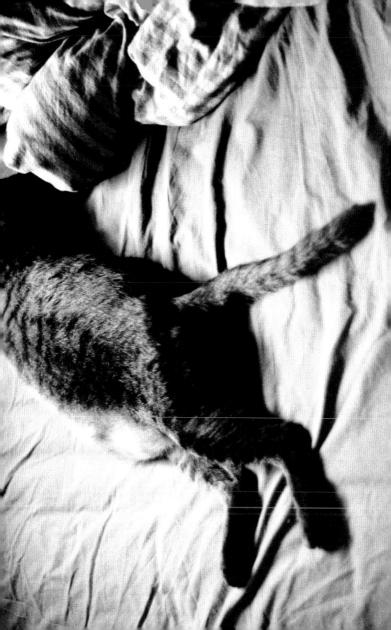

				5.0 中田 美国

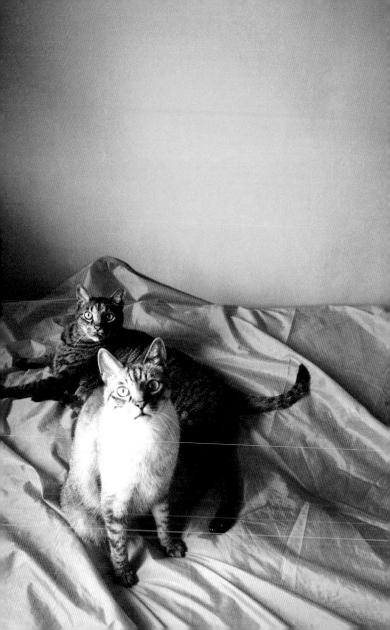